COLLECTION

KOUCHELEFF BESBORODKO

CATALOGUE

DE

43 TABLEAUX

DE MAITRES ANCIENS

CONDITIONS DE LA VENTE

Elle sera faite au comptant.

Les adjudicataires payeront cinq pour cent en sus des enchères.

CE CATALOGUE SE TROUVE

PARIS DURAND-RUEL, 1, rue de la Paix.
— BOUSSATON, 7, rue Le Peletier.
— PILLET, 10, rue de la Grange-Batelière.
SAINT-PÉTERSBOURG. NÉGRI, perspective Newski.
LONDRES . . COLNAGHI, 14, Pall-Mall.
— WALLIS, 120, Pall-Mall.
— MAC LEAN, 7, Hay-Market.
— GAMBART, 1, King-Street, St-Jame's square.
BRUXELLES. HOLLENDER, 3, rue des Croisades.
— ÉTIENNE LEROY, 19, place du Grand-Sablon.
LA HAYE. . . VAN-GOGH, marchand d'estampes.
BERLIN. . . . LEPKE, 12, unter den Linden.
— FIOCATI, 21, unter den Linden.
VIENNE. . . . KAESER, 2, Boguergasse.
— ARTARIA & Cie.
FRANCFORT-SUR-MEIN. GOLDSCHMIDT, Zeil.
— — LŒVENSTEIN frères, Zeil.

CATALOGUE

DE

43 TABLEAUX

DE

MAITRES ANCIENS

PROVENANT DE LA COLLECTION DE M. LE COMTE

KOUCHELEFF BESBORODKO

DONT LA VENTE AURA LIEU

Le Samedi 5 Juin 1869

HOTEL DROUOT, SALLES Nos 8 & 9

A DEUX HEURES ET DEMIE TRÈS-PRÉCISES

EXPOSITIONS

PARTICULIÈRE { Le Mardi 1er Juin 1869, de 1 heure à 5 heures
{ Le Mercredi 2 Juin 1869, de 1 heure à 5 heures

PUBLIQUE. . . . { Le Jeudi 3 Juin 1869, de 1 heure à 5 heures
{ Le Vendredi 4 Juin 1869, de 1 heure à 5 heures

COMMISSAIRES-PRISEURS

Me BOUSSATON | Me PILLET
7, rue Le Peletier | 10, rue de la Grange-Batelière

EXPERT

M. DURAND-RUEL, 1, rue de la Paix

La collection Koucheleff, qui, suivant la loi commune des cabinets, même de ceux qui ont été composés avec le plus d'amour & de soins, va se disperser aux enchères, est ancienne & depuis longtemps célèbre parmi les amateurs. Le prince Alexandre Besborodko, grand chancelier de l'empire russe sous Catherine II & Paul I^{er}, fut son fondateur. Passionné pour la peinture, comme l'Impératrice sa souveraine, le favori Potemkin & comme le comte Strogonoff, dont Lebrun était le pourvoyeur, il puisa aux sources les plus authentiques, aux cabinets du duc d'Orléans, du duc de Choiseul, du comte de Véri, à l'époque même où la Russie, sous le charme de l'esprit français, éprise

de notre civilisation & s'efforçant de partager nos goûts, commençait à prodiguer ses richesses & ses chefs-d'œuvre d'art. Pendant le cours de la Révolution française, cette collection s'est encore augmentée par des acquisitions faites aux princes émigrés, qui avaient emporté dans leur fuite les toiles les plus précieuses de leurs cabinets.

On connaît ainsi l'origine des quarante & quelques tableaux de la galerie Koucheleff. Tous ont leur histoire & comme leurs titres de noblesse. On sait, en effet, avec quel soin éclairé avaient été formées les galeries d'où ils proviennent, principalement le cabinet du Palais-Royal & la collection du duc de Choiseul. Les tableaux qui les composaient avaient été choisis dans les galeries de Jabach, des Crozat, de Philippe d'Orléans, frère de Louis XIV & du régent, qui les tenaient eux-mêmes des ventes de Charles Ier d'Angleterre, de la reine Christine de Suède, de Montarsis, de lord Sommers, de Van der Shelling, & d'autres amateurs presque con-

temporains des artistes, dont ils recherchaient les œuvres.

C'est dans le caractère de la collection Koucheleff Besborodko que les tableaux qui la composent sont d'une incontestable authenticité, & qu'on ne trouve pas là de ces désignations fantaisistes & imprudentes dont il nous serait facile de citer des exemples récents. Presque tous sont signés, ou ont été gravés. Ils sont tels que le chancelier de Russie les laissa à ses héritiers, dans leurs cadres du temps, simplement redorés, & pourvus de l'estampille A B, initiales de leurs antiques possesseurs. Depuis un siècle ils ne sont pas sortis de la même famille & n'ont pas connu les fréquents changements de mains où les toiles précieuses courent aisément risque de perdre de leur valeur.

Mais l'authenticité & le bon état de conservation ne font pas tout le mérite d'un tableau. Il faut encore qu'il ait été bien choisi dans l'œuvre du maître. Il n'est pas un peintre, pour grand qu'il soit, qui n'ait eu ses mo-

ments de défaillance, & quelquefois des périodes assez connues pendant lesquelles son talent, en formation ou en décadence, n'est pas à la hauteur de sa renommée. Cela explique qu'on puisse rencontrer des galeries fort médiocres, quoique les tableaux en soient attribués, & quelquefois avec raison, à des maîtres célèbres. Cela arrive souvent quand les amateurs qui les ont fondées n'étaient pas éclairés & satisfaisaient plus volontiers leur vanité avec un beau nom que leur goût avec une bonne toile. Dans la galerie Koucheleff, au contraire, les tableaux, de nombre restreint, sont presque tous de premier choix, & nous n'hésitons pas à affirmer que certains maîtres, par exemple Paul Potter, Adrien Van de Velde, Wouwerman, Karel du Jardin, ont là les tableaux les plus précieux & de la meilleure qualité qui soient sortis de leur pinceau.

Un autre mérite de la galerie Koucheleff, composée sans esprit étroit d'exclusivisme, c'est la variété. C'est avec plaisir, par exemple,

que nous retrouvons là quelques toiles de l'école italienne, aux belles ordonnances, aux grandes lignes décoratives, à l'accent puissant, telles que la *Femme adultère*, de Paul Véronèse, magnifique peinture, qui, pour avoir un peu souffert, n'en reste pas moins d'un grand aspect. J'y admire encore deux Canaletti, d'une belle facture & d'un motif intéressant. Et si je ne fais qu'un cas relatif des Sasso-Ferrato & de Proccaccini, qui y ont deux têtes de Vierges, il n'en est pas de même du maître auquel les anciennes désignations des catalogues attribuent une *Sainte Catherine*, le Garofalo. Bien que je ne découvre pas dans cette toile l'œillet dont il signait le plus souvent ses tableaux & duquel il a pris son nom, j'y retrouve toutes les qualités de ce peintre rare & précieux dont les œuvres ne sauraient être confondues qu'avec celles d'un des plus grands artistes de la Renaissance, fra Bartolommeo.

L'école espagnole ne compte qu'un seul maître, mais c'est Murillo. Son *Saint-Jean*,

plein de grâce & de fraîcheur dans l'exécution, est une admirable étude d'enfant, d'un naturalisme plus sincère que la plupart des *bambini* de l'école italienne.

Quant aux Français, ils sont représentés par trois superbes scènes maritimes de Joseph Vernet, remarquables par l'originalité de l'effet, le nombre & le choix des épisodes ; une belle répétition des *Philistins frappés de la peste*, du Poussin, ce peintre si peu commun ; & un Greuze très-important, *l'Ermite*, que la gravure a rendu populaire, où, à défaut des qualités d'exécution qui, selon nous, manquaient parfois à ce maître, on trouve ce vif intérêt dramatique que Diderot admirait tant dans les compositions de son ami.

Nous avons hâte d'arriver à l'école néerlandaise & des Flandres, qui forme le fond de la galerie Koucheleff. Albert Cuyp & Rembrandt, J. Ostade, Paul Potter, Adrien Van de Velde, Beckeyden, P. Wouwerman, Wynants, Ruysdaël, Both, Karel du Jardin, Pynacker, Mieris, Bega, Berghem, J. Fyt,

Van Dyck, David Teniers se sont donné rendez-vous dans ce cabinet, qui n'acceptait de chaque maître que des échantillons parfaits.

Rembrandt a là un *Christ au roseau*, de grandeur naturelle, & d'une puissante harmonie de ton ; c'est, avec une franche esquisse de Van Dyck, le seul tableau d'histoire de cette école que possède la galerie. Les autres toiles sont des paysages, des animaux, des kermesses & des intérieurs. Heureusement que le temps a fait disparaître les classifications surannées auxquelles se plaisait une critique étroitement solennelle. Et nous faisons justement aujourd'hui un cas égal de toutes les peintures qui nous rendent la vie, le mouvement & l'aspect de la nature.

Je doute qu'il en existe qui vaillent, à ce titre, quelques-uns des tableaux que nous avons sous les yeux, par exemple *les Taureaux dans un pâturage,* de Paul Potter. Ce maître, mort jeune avant d'avoir beaucoup produit, est justement de ceux qui ont

longtemps hésité avant de se trouver en pleine possession de leur talent. Que de toiles, de lui, parmi les plus célèbres, où l'on trouve des maladresses de composition & une étude trop minutieuse du détail qui nuit à l'effet ! Dans *les Taureaux au pâturage*, l'effet est immense, grâce à la profondeur & au mouvement des ciels, la touche grande & large, & c'est à la seule finesse du ton que le tableau doit son prix. C'est une merveilleuse peinture, qu'on peut placer à côté de la *Prairie* du musée du Louvre.

Quant à Adrien Van de Velde, maître si rare & lui aussi mort trop jeune, la galerie Koucheleff nous le révèle sous un jour nouveau. La *Chasse aux cerfs sous bois* est l'œuvre d'un grand paysagiste, qui s'annonce comme le précurseur de l'école naturaliste française. Il montre la rigueur d'un botaniste dans les arbres d'essences variées, & tout le génie pittoresque d'un grand maître dans leur ordonnance.

Le ton général est d'une finesse peu com-

mune & les personnages d'une silhouette charmante, d'une exécution franche & précise à la fois.

On sait qu'Adrien Van de Velde excellait aux figures, & collaborait souvent avec son ancien maître Wynants & ses amis Hobbema, Moucheron, Van des Heyden & Beckeyden. Il a peuplé de ses personnages, si justes d'ailleurs, tout un tableau de Beckeyden, le *Quai d'Amsterdam.* Dans cette remarquable étude des deux amis, sous un effet original de lumière, & dans l'ombre claire qui tombe des hautes maisons à pignons triangulaires, on retrouve toute la société du XIIe siècle, avec ses attitudes & ses costumes : cavaliers, gens de qualité, bourgeois, marchands, damoiselles, aubergistes, boutiquiers, portefaix, charcutiers & mendiants, &, dans le fond, le clocher de la ville libre d'Amsterdam.

Le maître si disputé, & à juste titre, aux ventes de San-Donato & Delessert, Albert Cuyp, est ici, dans son *Pâturage,* de la plus

remarquable perfection. Cette toile est certainement plus tranquille & plus lumineuse à la fois que toutes celles que nous connaissons du même peintre. On y rencontre la naïveté campagnarde de ce « *rusticus vir* » que ses contemporains dédaignèrent comme un trop rude peintre des champs, qu'on oublia pendant deux siècles, & qui renaît depuis en vainqueur. Rien de plus doux à l'œil, de plus pénétrant pour l'âme, que les toiles d'Albert Cuyp ; le calme est dans son pâturage, le drame dans ses ciels mouvementés & profonds. Et l'on goûte ainsi, plaisir rare, les qualités de l'observation & celles de l'imagination réunies dans un même cadre.

Quatre tableaux de Karel du Jardin méritent une mention particulière. Deux sont des scènes rustiques de la campagne d'Italie, un *Troupeau passant un gué,* un *Berger & son troupeau,* & dans la manière habituelle de ce maître, d'une grande perfection. Deux autres, *Cheval & cavalier* & les *Joueurs de morra,* sortent davantage de son habitude, & sont des

toiles d'un mérite exceptionnel par la franchise de l'exécution.

On voit la science d'observation historique, qui fut le grand mérite des peintres flamands, réunie à la grâce italienne. On sent, du reste, que le peintre, en abordant un sujet nouveau, a redoublé d'efforts & de soins pour ramener sa facture à être égale à celle des plus grands maîtres.

La qualité de la peinture est encore tout exceptionnelle dans deux toiles de Wouverman, la *Curée* & surtout dans le *Maréchal ferrant*. On voit combien ce peintre traitait avec esprit & justesse l'existence accidentée des cavaliers, les cours d'hôtellerie, les chasses, les foires. Le *Maréchal ferrant* a une supériorité marquée sur ses autres œuvres. Le campement militaire où il travaille est pittoresque & plaisant, & les groupes, bien compris & logiques, se détachent avec vigueur sur un ciel fin & clair d'une admirable profondeur.

Un grand paysage de Ruysdaël, l'*Écluse*,

est encore un tableau d'une qualité égale à celle des toiles que nous venons de citer. On y admire la belle ordonnance & le soin consciencieux de ce maître, son accent particulier, la finesse & la profondeur de ses horizons. Ce peintre offre ceci de particulier, qu'il reste toujours large tout en étant très-complet. La justesse avec laquelle chaque détail, & l'on sait s'il y en a dans un tableau comme l'*Écluse,* fut mis à sa place, a pour résultat de le fondre dans un tout grandiose, si bien que le spectateur, éprouvant d'abord une impression générale qui l'émeut, découvre ensuite un à un tous les éléments de cet ensemble superbe, obtenu sans les artifices de lumière, souvent trop faciles, des élèves du Lorrain.

C'est également sans recourir, pour cette fois, à la ressource faite de ses premiers plans, que Wynants a peint d'une touche délicate, pleine de précaution & d'esprit, un *Combat sur la lisière d'un bois.* De récents exemples nous ont appris le cas qu'on fait

aujourd'hui de ce maître. Nous l'avions souvent trouvé excessif; ici, il n'est que juste. Citons, pour en finir avec les paysagistes, les toiles des maîtres du Nord, devenus italiens, comme deux pastorales de Berchem, aux horizons infinis, & les tableaux de Both & de Pynacker. Ce sont les meilleurs disciples de Claude Lorrain, & s'ils n'en ont pas la grande impression, ils ont souvent plus d'art que lui dans l'arrangement pittoresque des détails.

Nous voici ramenés aux purs maîtres flamands. Isaac Ostade a deux spécimens : la *Toilette du porc,* le *Marchand de chansons.* Le charme du sujet fera passer sur la dernière toile, peinte avec tout le précieux de ce maître. Cornelius Bega, le meilleur élève d'Adrien Ostade — après Isaac, — nous donne une scène d'intérieur que ne renierait pas son maître, tant il y a de mouvement dans ce pantagruélique cabaret. Une *Buveuse* de Terburg, sérieuse & impassible comme le peintre aimait ses modèles, fait pendant à des *Alchi-*

mistes de Mieris, où l'on retrouve la manière & presque la perfection de son maître Gérard Dow. Nous ne pouvons guère y insister, pressés que nous sommes d'en arriver à deux œuvres capitales de Teniers (David). L'une, intitulée le *Vieillard*, nous montre des joueurs dans un cabaret. Cette toile de moyenne grandeur, brille par l'éclat argentin du coloris, & le choix amusant des types expressifs. L'autre, la *Fête de village*, est une des œuvres les plus importantes du maître. On sait avec quel art Teniers abordait ces sortes de sujets; moins mouvementé peut-être que Rubens, il y est plus varié & plus naïf dans l'expression des personnages, & s'il est moins éclatant de coloris, il est plus précis de dessin. Teniers, on le sait, a beaucoup produit, a eu ses périodes de faiblesse & de décadence. Les toiles du cabinet Koucheleff datent évidemment de sa force & de la maturité de son talent : un musée les envierait. Elles sont d'ailleurs superbes de conservation. Le temps a mis sur ces tableaux,

& notamment sur la *Fête de village,* son harmonie & sa palette dorée & transparente. C'est un cadeau que d'habitude il ne fait qu'aux grandes œuvres.

Un seul tableau exclusivement d'animaux, mais superbe, de J. Fyt. Les *Oiseaux jaloux du paon* sont peut-être son chef-d'œuvre. Par la touche & l'éclat du coloris, par l'harmonie générale, il y dépasse son maître Snyders. Les détails sont d'un rendu extraordinaire, & l'effet reste large & décoratif, comme si le peintre, dans ce seul tableau, avait voulu réunir & combiner les deux systèmes suivis tour à tour par les peintres d'animaux.

Ici finit notre revue de la collection Koucheleff Besborodko. Les amateurs jugeront bientôt eux-mêmes de son mérite. Des gravures à l'eau-forte, accompagnant le texte du catalogue détaillé, leur en faciliteront la tâche avant l'exposition. Le temps n'a permis à nos aqua-fortistes de graver qu'un certain nombre de tableaux, quand tous auraient mérité des reproductions sommaires.

Nous ne voulons insister que sur un point e[n] terminant : c'est le choix qui a présidé à l[a] formation de cette galerie, où l'on trouve non seulement des noms, mais des œuvres, [&] dont la vente présentera cet intérêt tout spé cial de nous montrer certains maîtres dans u[n] jour nouveau & dans toute la perfection d[e] leur manière.

<p style="text-align:right">ERNEST FEYDEAU.</p>

DÉSIGNATION

BÉGA (Cornélius)

1. — Un Musico hollandais.

>Tableau admirablement composé & exécuté. C'est un des plus beaux qui aient été vus de ce maître. Dans un cabaret un homme assis sur un escabeau joue du violon, une femme & deux hommes dansent, deux autres chantent en lisant un papier que l'un d'eux tient dans ses mains, une cruche de grès est placée près d'eux sur un escabeau ; à gauche, un personnage bien vêtu & à collerette, vu en profil perdu, semble écouter cette scène. A gauche, au second plan, une femme descend d'un escalier & présente une cruche en grès à une servante. Au milieu du

tableau, sur le premier plan, un homme vu de dos est assis sur un banc. A droite, une femme attise le feu dans une grande cheminée. Au plafond, une cage en osier est suspendue à une poutre. Au fond, des personnages dans la demi-teinte. La gamme du tableau est vert-olive & de la plus fine harmonie.

Signé à droite, C. BEGA.

Toile. — H. 59 c. ; L. 54 c.

BERCHEM (Nicolas)

*. — La Caravane.

Ce tableau, d'une exécution très-large pour le paysage, représente une immense contrée de montagnes. Trois personnages, l'un à cheval, en costume oriental, & deux femmes sur des ânes, traversent un pays accidenté par les lacs, les vallées & les hautes montagnes. Près de ce groupe un pâtre joue de la flûte, suivi par des moutons & des vaches; au fond, dans la tranchée d'une route creusée au milieu des terres, des troupeaux de bœufs & de chameaux s'avancent lentement.

Signé à gauche, au bas, N. BERCHEM.

Toile. — H. 75 c.; L. 98 c.

BERCHEM (Nicolas)

3. — Le Passage du gué.

Effet de soleil couchant. — Un paysan à cheval fait passer un cours d'eau à deux vaches, à des chèvres & à des moutons, en excitant un chien après ces animaux. Derrière ce groupe un homme à grand chapeau, portant un long bâton, accompagne cette scène. A droite, une rive très-élevée de falaises surmontées d'arbres penchés.

Ce tableau, très-fin de lumière & de touche, a été gravé.

Signé à droite, en bas, BERCHEM.

Bois. — H. 30 c.; L. 37 c.

BERKEYDEN (Gérard)

4. — Un Quai à Amsterdam.

Figures d'Adrien van de Velde.

Ce charmant tableau, étonnante étude de lumière, a fait partie du cabinet du duc de Choiseul. Il a été gravé par Piénard & attribué à Berkeyden, quoiqu'il ne soit pas signé & qu'il soit réellement digne de van der Heyden.

Van de Velde y a peint toutes les figures & en a constaté l'exécution sur un sac, à gauche. *A. V. V.*

A droite, de hautes maisons hollandaises garnies de boutiques & d'enseignes, sur lesquelles on lit : *de Roode Leeü* (au Lion Rouge), — puis plus loin : *Notaris publicq*. Au-dessus d'une de ces enseignes on voit un chien & une légende hollandaise. Plus loin, un boulanger sortant d'une cave donne du pain à un pauvre; une marchande reçoit d'un visiteur un paquet dans son tablier; un homme regarde des chiens

qui se battent ; de nombreux personnages de distinction, des marchands, des portefaix, des chevaux, animent cette scène, par un soleil d'après-midi, qui répand ses ombres de la plus fine transparence. Dans le port, à gauche, des bateaux sont amarrés près d'un quai bordé de maisons en briques rouges, derrière lesquelles se dresse le clocher à jour d'une église. Le ciel, mouvementé de nuages légers, annonce l'approche du soir.

Les figures d'Adrien van de Velde sont toutes de la plus admirable perfection comme esprit & couleur.

Toile. — H. 63 c. ; L. 72 c

BOTH (Jean) (d'Italie)

5. — Paysage d'Italie ; effet de soleil couchant.

Deux paysans de la campagne de Rome & une femme tenant un enfant par la main se rencontrent & parlent au milieu d'un chemin. L'un d'eux, en casaque rouge, est assis sur un âne & en conduit un autre. Plus loin, un berger appuyé sur son bâton garde des vaches & des moutons ; plus loin encore, des muletiers pressent leurs bêtes chargées de bagages. Au centre du tableau, un groupe de trois arbres silhouettent leurs formes sur un ciel mouvementé par de grands nuages qui semblent surgir derrière une haute montagne grise. Au fond, des montagnes disparaissent, sous les chaudes vapeurs du soir ;

à droite, sur les premiers plans, des arbres penchés sur le chemin.

Beau tableau, plein de précision & de lumière.

Signé à droite, en bas, BOTH.

Toile. — H. 92 c.; L. 110 c.

Canaletti.

Léon Gambert.

Imp. A. Salmon, Paris.

Quai des Esclavons.

CANALETTI (Antoine)

6. — Le Quai des Esclavons à Venise.

Au milieu du tableau on voit les deux colonnes historiques surmontées du saint Marc & du saint Georges devant les *Procurati*. Au second plan la *Dogana* & l'église de *Santa Maria del Salute*. Dans le fond la *Giudeca*. Sur le quai, des personnages du temps de Louis XV se groupent & causent. Sur le Grand-Canal des gondoles passent, & des bateaux marchands sont amarrés près des quais. Les perspectives de ce tableau sont d'une justesse remarquable, le ciel est profond & d'une magnifique ordonnance.

Toile. — H. 93 c.; L. 114 c.

CANALETTI (Antoine)

7. — Quai de l'Arsenal & Port de Venise.

Pendant du précédent.

Des galères à trois mâts, portant le pavillon du Doge, sont amarrées. A gauche, une tartane dont on ne voit que la proue entre dans le port ; au fond, des gondoles traversent le canal & des bateaux transportent des marchandises. Tous les quais, à partir de l'arsenal jusqu'au Grand-Canal, se dessinent dans leurs courbes.

Dans le fond le Palais ducal, les dômes de la métropole de Saint-Marc, les Procurati & le commencement du Grand-Canal.

Toile. — H. 73 c.; L. 114 c.

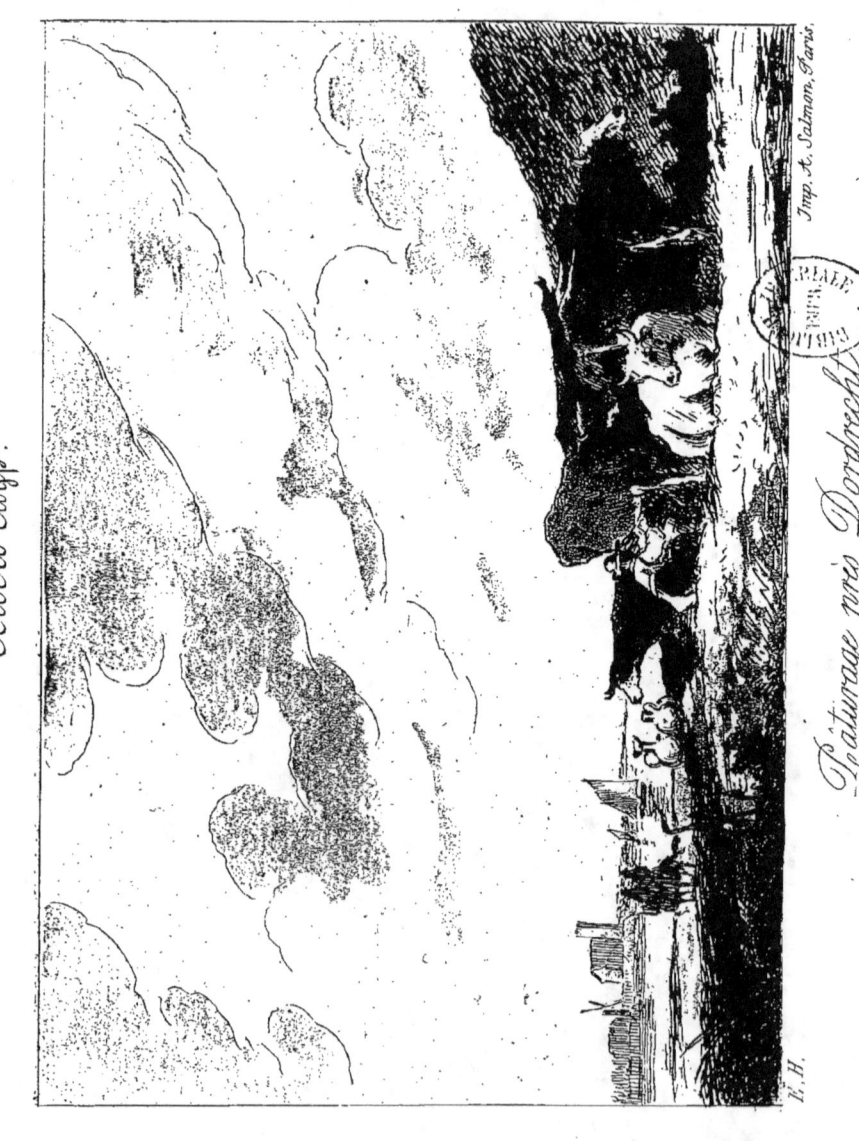

Albert Cuyp.

Pâturage près Dordrecht.

CUYP (Albert)

8. — Pâturage près Dordrecht.

Six vaches sont groupées sur un tertre qui domine un pâturage ; une femme assise est en train de traire l'une d'elles. A sa gauche deux vases en cuivre. Sur le troisième plan, deux hommes à cheval passent sur les bords d'une rivière, qui coule au pied des remparts de la ville de Dordrecht. Le ciel gris-bleu est agité par des nuages grandioses.

La couleur ambrée & dorée tout à la fois de ce beau tableau, sa remarquable conservation, en font une des pages les plus complètes du génie rustique de ce grand peintre.

Signé en bas, au milieu, A. CUYP.

Bois. — H. 83 c.; L. 118 mm.

DIETRICY (Wilhelm-Ernst)

9. — Baigneuses dans un paysage.

Près de ruines, dans la campagne de Rome huit femmes nues vont se baigner dans un cours d'eau ; une, à gauche, est assise sur une draperie jaune & blanche, une autre vue de dos est debout ; elles montrent du doigt une scène invisible. Entre elles deux, une femme vue de dos est assise sur une draperie bleue ; sur le second plan une baigneuse étend son linge, d autres se reposent. Au fond des fabriques, une campagne boisée, au milieu de laquelle on distingue des bœufs, puis un berger, ses moutons & des montagnes. Effet de soleil couchant.

Signé, Dietricy, 1760, *à droite*.

Bois. — H. 29 c ; L. 35 c

DUCQ (Jean le)

10. — Intérieur de corps de garde.

A droite, quatre soldats attablés rient en voyant entrer une femme très-décolletée, présentée par leur chef. Près de ce dernier groupe des armures, des armes & un manteau rouge sont déposés sur un tonneau. Au fond deux soldats couchés dans une grange regardent la scène du premier plan.

Signé à gauche, en bas, Le Duc.

Bois. — H. 38 c.; L. 56 c.

VAN DYCK (Antoine)

11. — Adoration des Mages.

La Vierge, en robe rose, présente l'enfant Jésus à deux des rois mages dont l'un est à genoux & l'autre s'incline; le troisième mage, le roi nègre, couvert d'un turban, est debout; derrière lui se tient saint Joseph; au fond, un cheval fougueux est retenu par un esclave; un chameau, monté par un autre esclave, est indiqué au dernier plan.

Toile. — H. 32 c.; L. 25 c.

FYT (Jean)

12. — Les Oiseaux jaloux du Paon.

Un paon fait la roue au milieu de quantité d'oiseaux qui s'efforcent de chanter : coq, dindons, merles, perdrix, pivert, bécasse, canards, butor & haras : la paonne, sur une branche, regarde ces oiseaux & écoute ce concert. Au fond une belle campagne, pâturages & ville flamande.

Superbe toile dans tout l'éclat de sa couleur. Jean Fyt, rival de Sneyders dans la peinture des animaux, avait la spécialité des oiseaux & des chasses. Ce tableau est un des plus magnifiques spécimens de son talent; sa conservation est intacte.

Signé en bas, au milieu, JOHANNES FYT.

Toile. — H. $1^m,72$ c.; L. $1^m,87$ c.

GAROFALO (Benvenuto)

13. — Sainte Catherine.

Sainte Catherine, debout, le pied droit appuyé sur une marche, pose sa main gauche qui tient une palme & une couronne sur la roue, instrument de son supplice. Elle semble de sa main droite montrer sa couronne. Un manteau rouge qui tombe sous la taille est retenu par une ceinture en soie blanche; le corsage bleu brodé est frangé d'or; le visage, de face, se détache sur un monument dont on ne voit que deux colonnes. Les cheveux sont blonds, un nimbe d'or transparent entoure la tête de la sainte. Au fond joli paysage montagneux. Sur une éminence on aperçoit une ville.

Garofalo est un maître recherché par la pureté de son style & l'intensité de sa coloration. Ce tableau, d'une parfaite conservation, en est

un exemple frappant. Les tonalités sont d'une puissance extraordinaire & l'exécution d'une remarquable précision.

En bas, à droite, sur la roue, cette date MDDXXVIIII.

Toile. — H. 59 c.; L. 38 c.

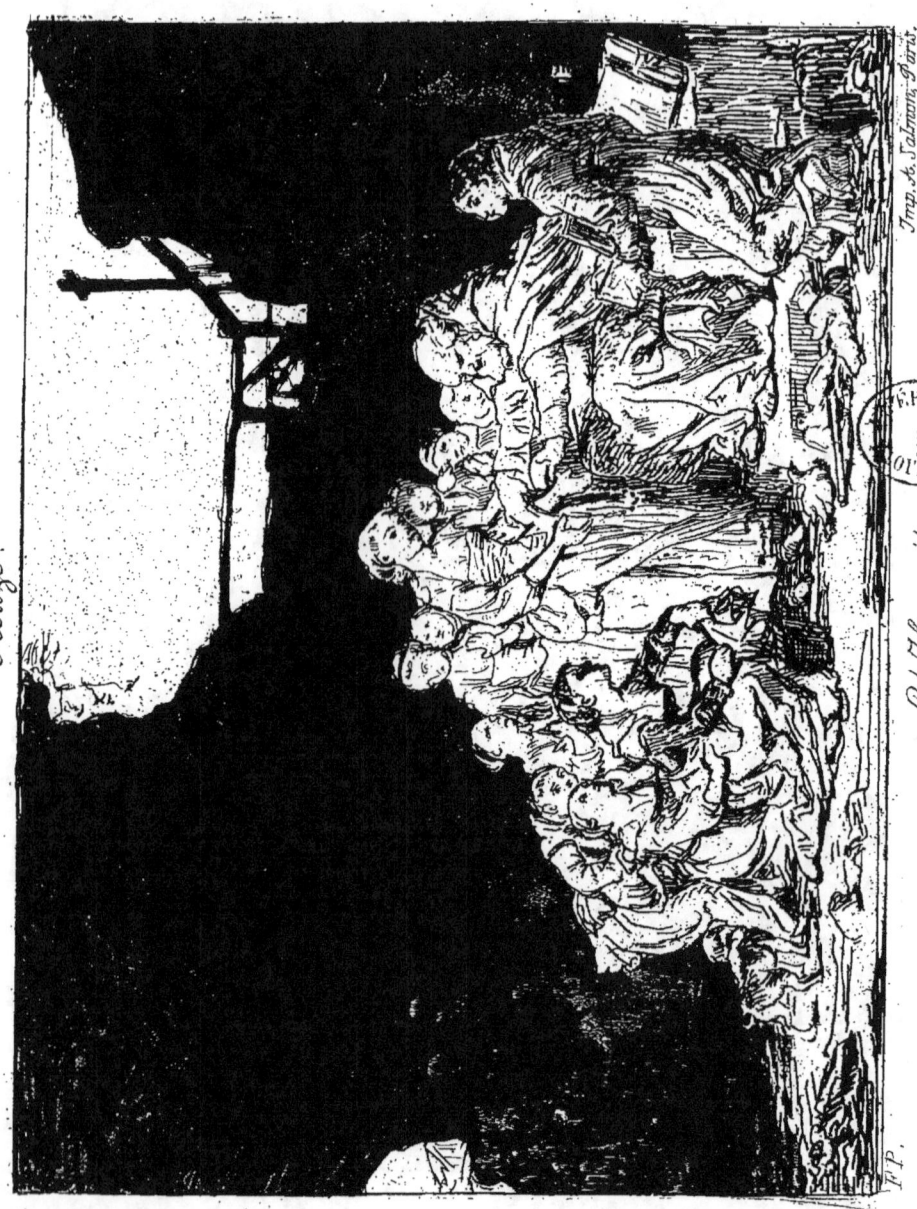

GREUZE (Jean-Baptiste)

14. — L'Ermite.

. Dans une grotte ouverte à droite & qui laisse voir le ciel, quinze jeunes filles apportent à un vieil ermite chauve & barbu des offrandes : du pain, des œufs, un coq, des pigeons, &c.

Une jeune fille, vêtue de blanc, reçoit de l'ermite un chapelet à grains rouges; un groupe s'approche & paraît supplier le religieux; un autre groupe est à genoux dans l'attitude de l'étonnement; une autre jeune fille attire ses compagnes près de l'ermite qui prend dans une boîte que tient un moine des chapelets & des reliques. A gauche, l'entrée de la grotte à travers laquelle on voit au loin la campagne..

Greuze n'ayant pas exposé de 1769 à 1800 en raison de ses démêlés avec l'Académie de peinture, ce tableau, qui faisait originairement partie du cabinet du marquis de Véri, n'a pas figuré aux Salons officiels; on ne le trouve pas

aux livrets; il n'en est pas moins une des pages les plus célèbres & des plus importantes de ce maître.

Tiré du cabinet de M. le marquis de Véri.

Gravé par H. Marais : Dédié à M. l'abbé de Véri, ancien auditeur de Rote, abbé de Troarn & de Saint-Satur.

Toile. — H. 1,11 c.; L. 1,47 c.

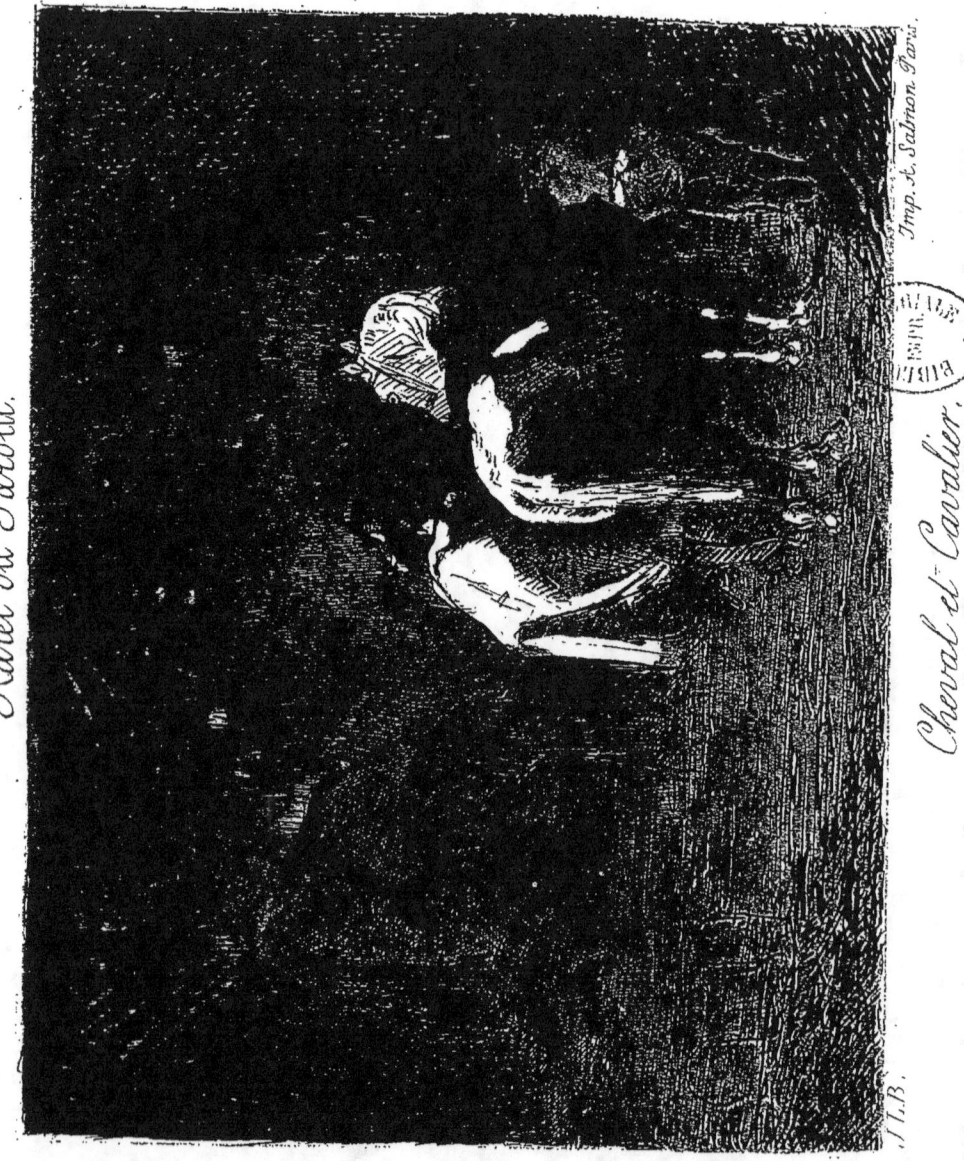

Karel du Jardin.

Cheval et Cavalier.

JARDIN (Karel du)

15. — Cheval & Cavalier près d'un puits.

Dans une caverne, éclairée à gauche par un ciel nuageux, qui laisse voir des plantes grimpantes, un cavalier portant un manteau rouge, un grand chapeau à la Louis XIII, chaussé de bottes à éperons, s'apprête à monter sur un cheval blanc, vu par la croupe; l'animal regarde son maître.

A droite, près d'une barricade qui forme l'entrée d'une cave, un homme en tablier, vu de dos, tire de l'eau à un puits. A gauche, un four ouvert, des pains & des outils de boulanger, puis un paysan, suivi d'un chien, va rejoindre son âne chargé d'un sac.

Ce tableau a été gravé dans l'ouvrage : *Histoire des peintres de toutes les écoles,* par *M. Charles Blanc,* mais attribué à Asselyn,

Cette attribution inexacte est suffisamment rectifiée par la signature incontestable qui se trouve sur le tableau.

Signé à droite, en bas, K. DU JARDIN.

Toile. — H. 74 c.; L. 95 c.

JARDIN (Karel du)

16. — Les Joueurs de la Morra.

Près d'un sarcophage en porphyre antique un soldat & un paysan sont assis & viennent de prendre un repas. Le paysan, dont la tête est entourée d'un bandeau blanc, ouvre sa main gauche comme les joueurs de la Morra; il est assis, les genoux nus; il est sans veste. Le soldat, en manteau rouge, couvert d'un casque & d'une cuirasse, est également assis, & de sa main droite montre son œil. Un jeune garçon blond, sur une ruine, semble suivre le jeu. Une femme, debout, emporte un plat contenant des viandes; sa tête est nue, les cheveux frisés comme les Flamandes. Fond de ciel gris plombé. C'est un tableau comme en a exécuté fort peu

Karel du Jardin ; les figures sont de demi-grandeur & d'une facture qui caractérise la plus habile sûreté de main.

Signé en bas, K. DU JARDIN.

Toile. — H. 72 c. ; L. 74 c.

JARDIN (Karel du)

17. — Berger & son Troupeau.

Dans une campagne d'Italie, à droite, un berger en veste rouge a placé ses habits & son panier à côté d'une mare & se lave les jambes; son chien flaire ses vêtements. Au milieu un âne debout & deux moutons couchés. A gauche deux vaches ruminent; l'une, grise, est debout; l'autre, rouge, est à terre. Un tronc d'arbre & des bouillons blancs sur le premier plan.

Des ruines romaines voûtées, couvertes d'arbrisseaux; plus loin, à gauche, des bois; au fond des montagnes grises & des nuages gris dont les cimes lumineuses sont éclairées par un soleil d'après-midi.

A été gravé par Daudet. A fait partie de la galerie Lebrun.

Signé à droite, en bas, presque effacé,
K. du Jardin.

Bois. — H. 31 c.; L. 42 c.

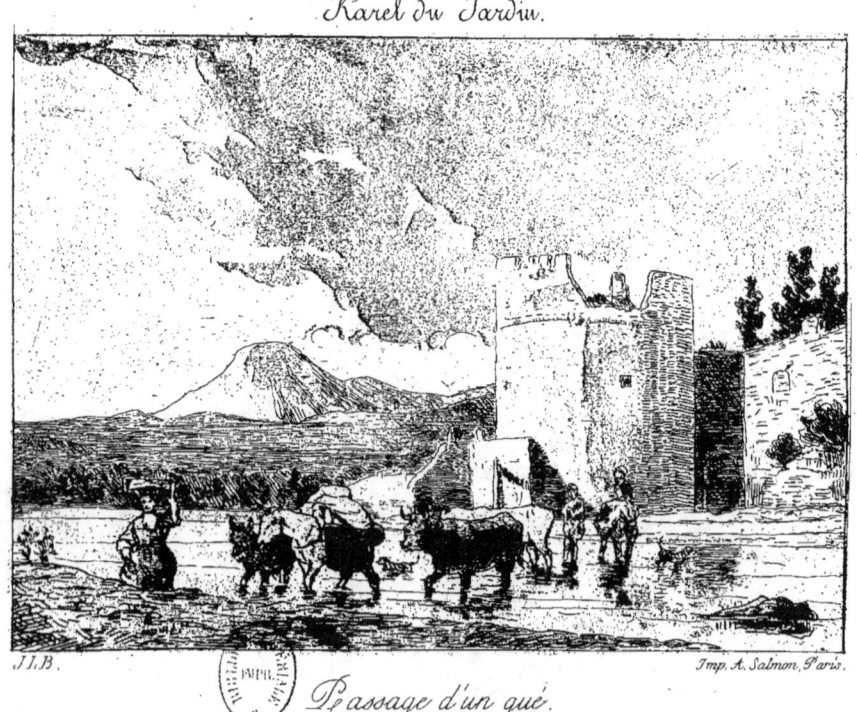

JARDIN (Karel du)

18. — Troupeau passant un gué.

Au milieu d'une rivière un homme âgé, portant un bâton, est suivi d'une femme assise sur un âne ; il presse deux vaches & un cheval chargé de bagages, au milieu desquels on distingue une grosse gourde ; un ânon accompagne le cheval.

Une femme à robe rouge & à manches de chemise porte sur la tête un plateau en bois sur lequel on aperçoit une cruche en cuivre ; deux chiens courent dans l'eau. — Toutes ces figures traversent un gué ayant l'eau à mi-jambe.

A droite des ruines féodales, au milieu une tour ronde dont les créneaux sont presque tous abattus & laissent voir pousser l'herbe sur la plate-forme ; des peupliers se dressent derrière un mur garni de plantes grimpantes, près d'une vieille porte voûtée. Au fond des montagnes

boisées ; plus loin encore de hautes crêtes arides modèlent leurs pentes au milieu des nuages qu'éclaire un soleil couchant.

Signé à gauche, en bas, K. DU. JARDIN,

fecit 1660.

Bois. — H. 31 c. ; L. 43 c.

LUTTICHUYS (Isaac)

19. — Portrait d'homme.

Au bord de la mer un personnage vêtu de velours noir, portant collerette à dentelles, est tête nue ; il a son chapeau à la main droite, la main gauche appuyée sur la hanche & cachée sous son manteau. Son visage est de face, ses cheveux châtain-roux ; il est jeune, un bout de vêtement rouge apparaît sous son pourpoint.

Au fond, la mer & des vaisseaux à voiles déployées, puis une barque & des pêcheurs occupés à transporter leurs poissons. A droite, une charrette vue par derrière ; des dunes grises sont indiquées vaguement.

La figure a 54 centimètres de hauteur.

C'est pour la première fois que ce nom de Luttichuys apparaît dans les ventes. Il est tout à fait inconnu aux biographes & bien à tort, car c'est un peintre plein de charmes.

Signé à droite, en bas,

Isaac Luttichuys, 1641.

Bois. — H. 66 c. ; L. 50 c.

MIERIS (Frans van)

20. — Le Chimiste.

Un vieillard, près d'une fenêtre ouverte, est assis & regarde, à travers ses lunettes, une marmite en feu qu'un jeune homme attise avec un soufflet. Celui-ci est vêtu d'un pourpoint en velours, sa chemise apparaît à la taille & aux poignets, sa culotte est verte, ses chaussettes rouges, ses souliers noirs.

Le vieillard est accoudé près d'un établi à étau ; sur l'appui de la fenêtre, un creuset & une bouteille de verre contenant de la liqueur ; une balance est suspendue dans l'ombre ; une enclume carrée montée sur un billot ; un marteau est à terre. A droite une cheminée & au fond un soufflet de forge, des mortiers, des creusets, des vases. A droite un livre ouvert sur un escabeau.

Ce tableau, gravé par Guttemberg, a fait partie de la galerie du Palais-Royal.

Signé à gauche, au bas de la fenêtre,

<div style="text-align:center">F. V. Mieris.</div>

<div style="text-align:center">H. 48 c.; L. 38 c.</div>

Murillo.

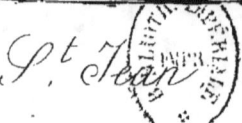

St Jean

MURILLO (Esteban)

21. — Saint Jean & l'Agneau.

Tableau plein d'attrait, que la gravure a rendu populaire.

Saint Jean, enfant, est assis; de la main droite il caresse un agneau, il tient de la gauche une croix en roseau, de laquelle pend une légère bandelette blanche; on y lit encore : *Ecce ag...* (*nus Dei*). Sur son bras droit une draperie rouge s'étend sous l'enfant, dont la ceinture & le ventre sont couverts d'une peau brune. Il sourit, ses cheveux frisés sont partagés sur le milieu de la tête; au fond des montagnes est un ciel nuageux.

Bois. — H. 63 c.; L. 47 c.

NETSCHER (Gaspar)

22. — Portrait de Madame de Grignan.

Cette dame, fille de M^{me} de Sévigné, est représentée assise dans un jardin, près d'une fontaine en rocaille surmontée de trois amours. Elle est décolletée, sa chemise ouverte, le bras gauche nu orné d'un bracelet de perles, de sa main elle tient des roses. Son bras gauche est couvert d'une draperie de satin orange brodé, appuyé sur un piédestal qui porte cette inscription : *G. Netscher fecit anno 1680.* Son cou est entouré d'un collier de perles blanches. Ses cheveux châtains, bouclés, retombent sur ses épaules. Près d'elle un oranger ; dans le fond paysage & ciel orageux.

Toile. — L. 53 c.; H. 44 c.

OSTADE (Isaac van)

23. — La Toilette du cochon.

> Ce tableau, d'une harmonie douce & limpide, a été cité par Descamps, tome II, page 180; faisait partie du cabinet *Van Bremen*.

Un homme chauve, dans une vaste habitation rustique, vient de tuer un cochon. L'animal est suspendu à une échelle, il est ouvert & présente tous les détails de l'intérieur du corps. L'homme lui coupe les jarrets. A côté, à droite, une poêle pleine de sang, tonneau, hache, baquets, cruches, billot, couperet & un chou; au fond, près d'une cheminée, deux enfants gonflent la vessie du porc; à gauche, une dame-jeanne en terre.

<center>Bois. — H. 49 c.; L. 64 c.</center>

OSTADE (Isaac van)

24. — Le Marchand de chansons.

Près d'un village dont on aperçoit le clocher, un homme & une femme, placés sur une petite éminence, chantent en tenant des feuilles de papier à la main. Des paysans, des femmes, des enfants les entourent. A gauche, deux enfants vus de dos & un chien. Au milieu, paysan, femme en capuche. A droite sur le second plan, trois enfants semblent vouloir lire une chanson. Au fond, bordure d'arbres & de chaumières. Ciel gris.

Signé à gauche, en bas, Isack van Ostade.

Bois. — H. 29 c. 1/2 ; L. 22 c. 1/2.

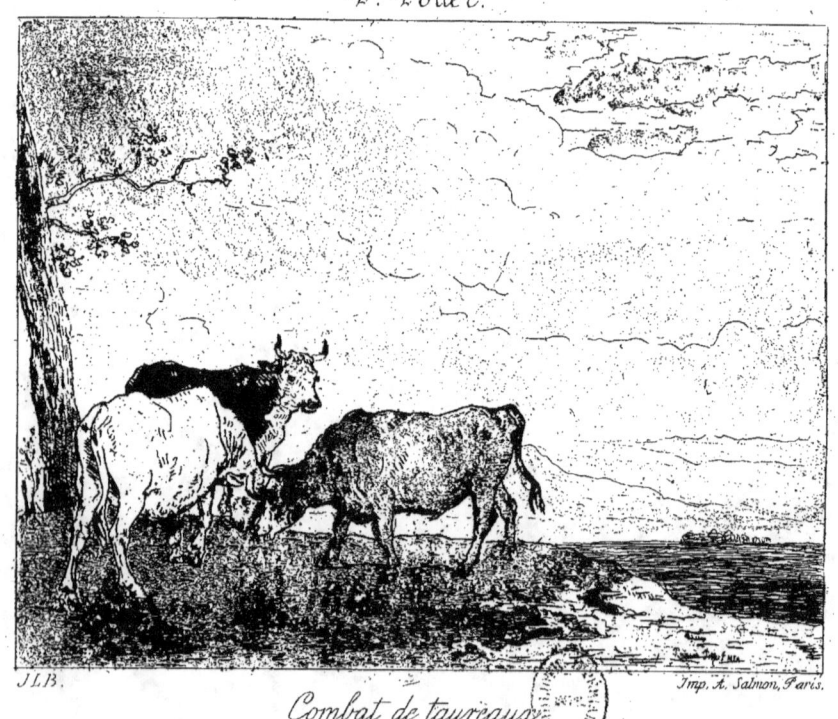

Combat de taureaux

POTTER (Paul)

25. — Combat de Taureaux.

Tableau de la plus exquise qualité, d'une conservation parfaite, & où le peintre a donné toute la force & l'originalité de son talent.

Dans une campagne hollandaise, sur un tertre, au pied d'un arbre, deux taureaux, l'un gris, l'autre rouge, s'encornent près d'une vache noire au poitrail blanc, qui les regarde. Au fond une vaste prairie verte, dans laquelle on distingue des vaches & des moutons dans l'herbe, puis des habitations lointaines au milieu des bois ; ciel couvert de nuages gris & menaçants, au milieu desquels apparaît un coin de ciel bleu.

Signé à droite, PAULUS POTTER, 1650.

Bois. — H. 31 c.; L. 40 c.

POUSSIN (Nicolas)

26. — Les Philistins frappés de la peste.

Répétition du tableau du Louvre.

Au milieu de la place publique d'Azot, décorée de riches édifices, & au premier plan, une femme morte étendue à terre. A sa gauche, un de ses enfants mort ; à sa droite, un autre plus jeune se traîne vers elle, tandis qu'un homme, penché sur le corps de cette femme, essuyant avec un pan de sa draperie ses yeux mouillés de larmes, cherche à écarter l'enfant du sein de sa mère. A droite du tableau, un homme se couvrant la bouche sort d'un palais accompagné d'une femme & d'un enfant. A leurs pieds, un homme, courbé sur lui-même & séparé seulement par un fût de colonne brisée, se meurt près d'une femme mourante. Plus loin, sur les marches d'un temple, deux hommes emportent un mort sur un linceul.

A gauche au second plan, entre les colonnes

du temple de Dagon, l'arche d'alliance que les Philistins avaient prise sur les Israélites au combat d'Aphec. En face de l'idole renversée, la tête & les mains séparées du tronc. La foule reste stupéfaite devant ce prodige. Au premier plan un homme, debout, regarde avec compassion un homme renversé près d'un fragment d'une base de colonne. Dans le fond & jusqu'à l'extrémité d'une rue aboutissant perpendiculairement à la place, des cadavres gisant sur le sol.

A été gravé par Étienne Picard & par Tolosani.

Toile. — H. 148 mm.; L. 200 mm.

Nota. — On sait que Poussin exécuta souvent des répétitions de ses tableaux : ses lettres constatent qu'il fit au moins deux fois les Sept Sacrements & trois fois son portrait qui est au Louvre, puis Moïse sauvé des eaux avec variantes. Il existe, à la *National Gallery* de Londres, une Réplique des Philistins frappés de la peste.

PROCCACCINI

27. — La Vierge & l'enfant Jésus.

La Vierge, vêtue du corsage rouge, manches jaunes & manteau bleu, vue de profil, a dans ses bras l'enfant Jésus qui lui presse le cou ; elle tient un livre de ses deux mains & lit ; l'enfant est debout sur une table verte, les jambes nues ; son vêtement est une chemise blanche ; il est de face & sa tête projette une croix lumineuse ; la Vierge porte un voile blanc transparent. Fond d'intérieur gris & bistré.

Cuivre. — H. 17 c. ; L. 12 c.

PYNACKER (Adam)

28. — Paysage montagneux avec figures.

Dans une campagne italienne, des paysans sont arrêtés sur une route & se reposent à l'ombre. Un d'eux est assis sur un cheval gris chargé de bagages. Un enfant est près du cheval. Quatre autres voyageurs sont groupés & couchés; l'un porte une veste rouge. Plus loin, deux femmes, un homme & un chien sont arrêtés au bord du chemin; un paysan montant un mulet; plus loin encore, une maison construite au pied d'une montagne, un homme & son chien cherchent à y pénétrer. A gauche un grand arbre, dont plusieurs branches sont cassées, se profile sur les flancs d'une montagne grise. A droite un lac, la campagne, & au fond une montagne bleue. Effet de soleil couchant, ciel à nuages dorés.

Signé au milieu, PYNACKER.

Toile. — H. 98 c.; L. 1^m,23 c.

Rembrandt.

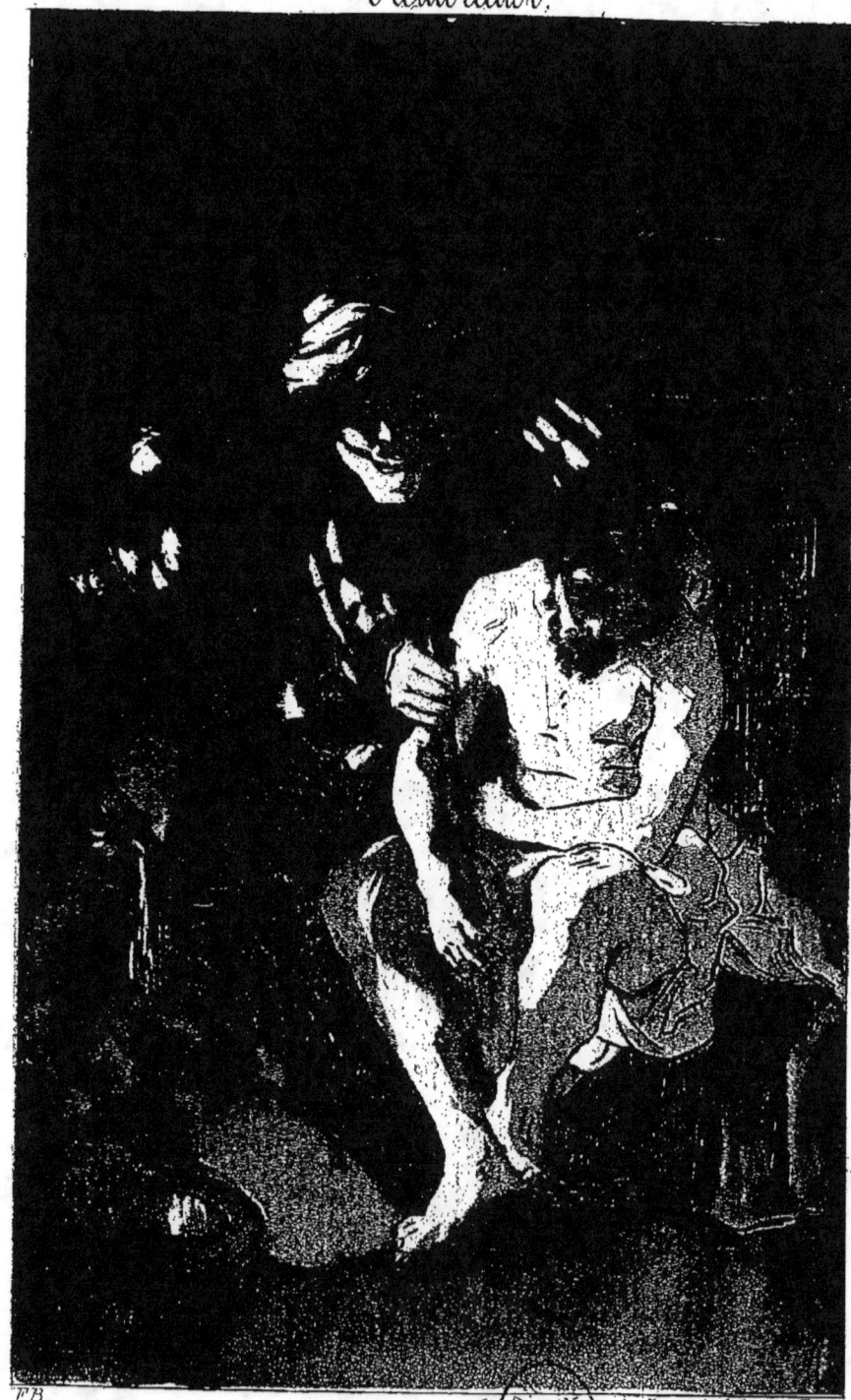

Christ au Roseau.

REMBRANDT (Van Ryn)

29. — Christ au Roseau.

Le Christ nu est assis, la tête baissée & couronnée d'épines. Le sang coule sur sa poitrine, sur son bras gauche & sur le terrain ; de la main droite il tient un roseau qu'un soldat, coiffé d'un turban & couvert d'une veste verte à crevés blancs, lui place dans la main. A gauche, un soldat portant un vêtement rouge & brun, armé d'une cuirasse & coiffé d'une capuche rouge, regarde le Christ ; il est à genoux & appuie sa main droite sur un large vase de cuivre. Derrière lui un autre soldat, de profil, portant casque à pointe & hausse-col, regarde Jésus en riant. Au fond, un mur brun laisse voir la forme de lourdes constructions. Les figures sont de grandeur naturelle.

Toile. — H. 190 mm. ; L. 120 mm.

Ruysdael.

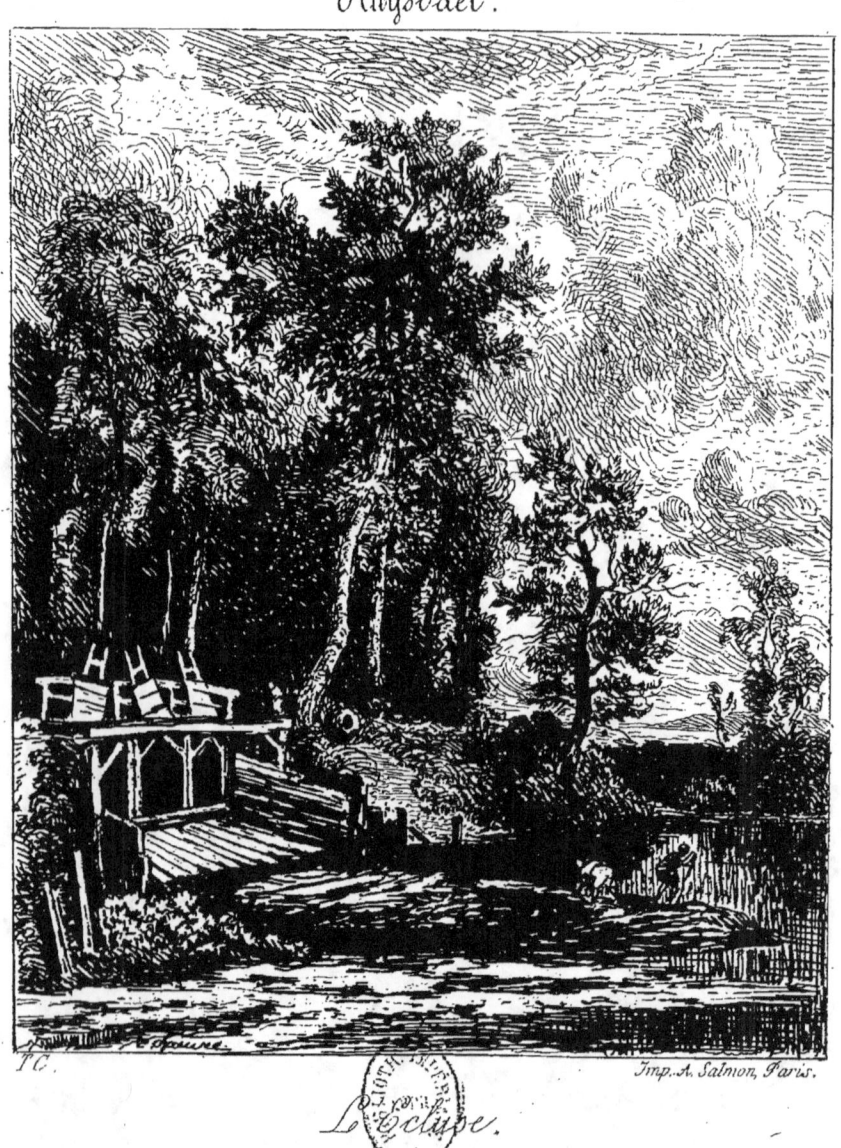

L'Ecluse.

RUYSDAEL (Jacob)

30. — L'Écluse.

Près de la lisière d'une forêt apparaît un large cours d'eau, sur lequel est arrêté un train de bois & de roseaux que conduisent deux hommes. On voit, à gauche, un barrage surmonté d'une écluse à trois ouvertures, en charpente. Près d'elles un chasseur à veste jaune & à grand chapeau, suivi de deux chiens, entre dans le bois; entre eux on voit un large panier à pêcher les écrevisses. Plus loin, un homme chargé d'une hotte suit le chemin. Un orme est sur le bord de l'eau, des grands hêtres sur la lisière, puis des broussailles, & au fond, à gauche, une sombre épaisseur de forêt. Au fond, à droite, une campagne & une colline bleue. Le ciel gris, mouve-

menté de grands nuages, est traversé par des oiseaux.

Tableau très-remarquable.

Signé à droite, en bas, RUYSDAEL.

Toile. — H. 104 mm. ; L. 87 c.

RUYSDAEL (Jacob)

31. — Baigneuses.

Belle composition, qui a fait partie d'une galerie célèbre dont le catalogue mentionne ainsi sa désignation :

« Ce tableau représente un épais feuillage
« duquel sont à admirer la multiplicité, la diffé-
« rente touche des arbres. Sur le devant se
« baignent plusieurs nymphes dans une eau
« calme ; elles sont de C. Polenbourg. Dans le
« tout règne un repos doux & tranquille. »

Sur toile. — H. 65 c.; L. 75 c.

SASSO FERRATO (Salvi de)

32. — Vierge en prière.

La Vierge, vue de buste, est coiffée d'une draperie bleu foncé sous laquelle on aperçoit un vêtement blanc; elle a les mains jointes, le visage vu de face, les yeux brun-gris; fond lumineux.

Toile. — H. 48 c.; L. 38 c.

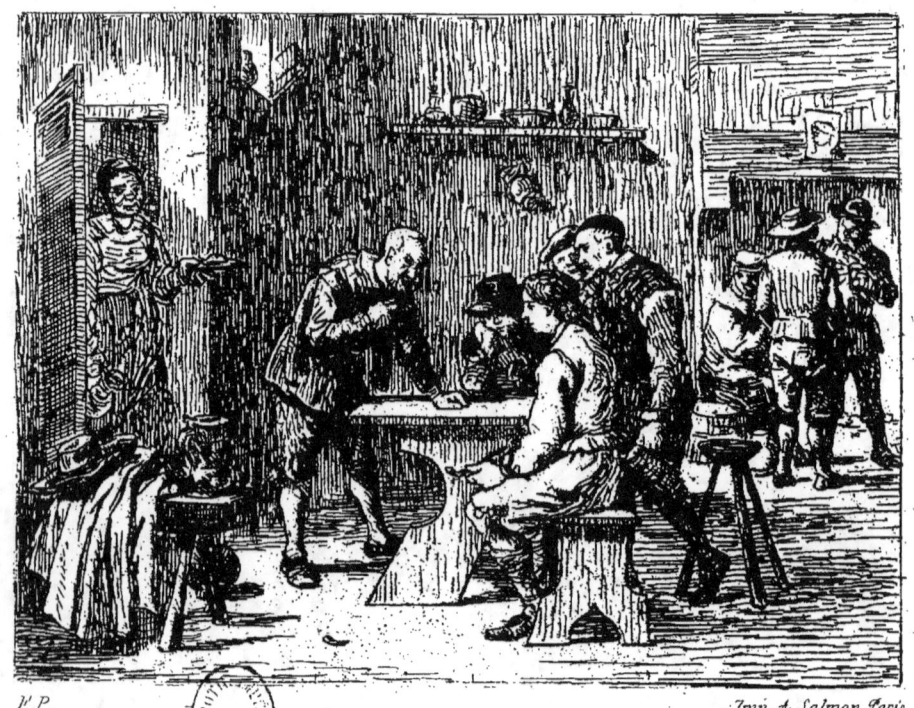

Le Vieillard.

TENIERS (David)

33. — Le Vieillard.

Dans un cabaret, un groupe de cinq hommes jouent aux dés ou regardent les joueurs ; l'un d'eux, à gauche, vieillard à cheveux blancs ras, est debout & se prépare à lancer les dés, tandis qu'un jeune, en vêtements gris, regarde son partenaire ; un autre, debout, tient une pinte.

Trois autres, près d'une cheminée, au fond, causent & boivent. A gauche, une servante apporte un fromage & une cruche de grès. Sur un banc, un pot en étain, un manteau gris & un chapeau noir. A terre, une cruche. Sur le mur, éclairé par une petite fenêtre, une planche couverte de poteries & bouteilles. Sur la cheminée, une tête dessinée sur papier & la date 1649.

Gravé par Guttemberg, ce tableau a fait partie de la galerie du Palais-Royal. Il est d'une conservation parfaite. Le style & la pratique de Teniers, dans ce remarquable tableau,

donnent une idée de sa verve satirique & de sa vigueur d'exécution. Toutes les figures sont vues sous un caractère particulier, avec des attitudes diverses, qu'une tonalité grise harmonise & enveloppe d'un charme merveilleux.

Signé à droite, en bas, D. TENIERS FEC.

Toile. — H. 41 c. ; L. 36 c.

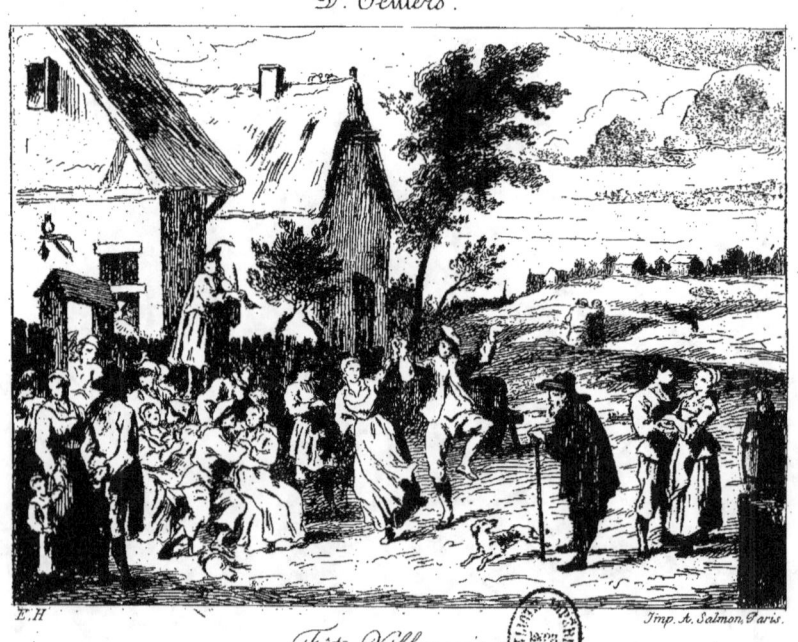

Fête Villageoise.

TENIERS (David)

34. — Fête de village.

Auprès d'un cabaret couvert en chaume, une trentaine de villageois sont réunis. Un jeune ménétrier, monté sur un tonneau, joue du violon. Un homme & une femme dansent en se tenant par la main. Tout près, à gauche, deux paysans caressent des femmes & leur prennent le menton. Un vieillard, appuyé sur son bâton, regarde la fête. Un couple, à droite, s'apprête à danser. A gauche, un cabaretier à veste rouge est sous sa porte. Des chaumières ombragées par des arbres. Au fond, un paysage en collines vertes. Un village apparaît sur une éminence. Ciel mouvementé de nuages.

Ce tableau a été gravé.

Signé à droite, en bas; D. TENIERS Ft.

Toile. — H. 95 c.; L. 130 mm.

TERBURG (Gérard)

35. — Jeune Femme qui boit.

Ce tableau a été transporté de panneau sur toile. Il a fait partie de la collection célèbre du duc de Choiseul & a été gravé.

Dans un intérieur & près d'un paravent, une jeune femme blonde, en robe de satin blanc brodé d'or, boit, de la main gauche, dans un verre de cristal ; de la main droite elle tient une lettre. Son bras est appuyé sur une table couverte d'un tapis oriental. On voit une cruche en grès gris & bleu, un flambeau & sa chandelle. Sur les épaules de la femme on remarque une pèlerine noire, & sur sa tête un bonnet blanc formant capuchon.

H. 37 c. ; L. 33 c.

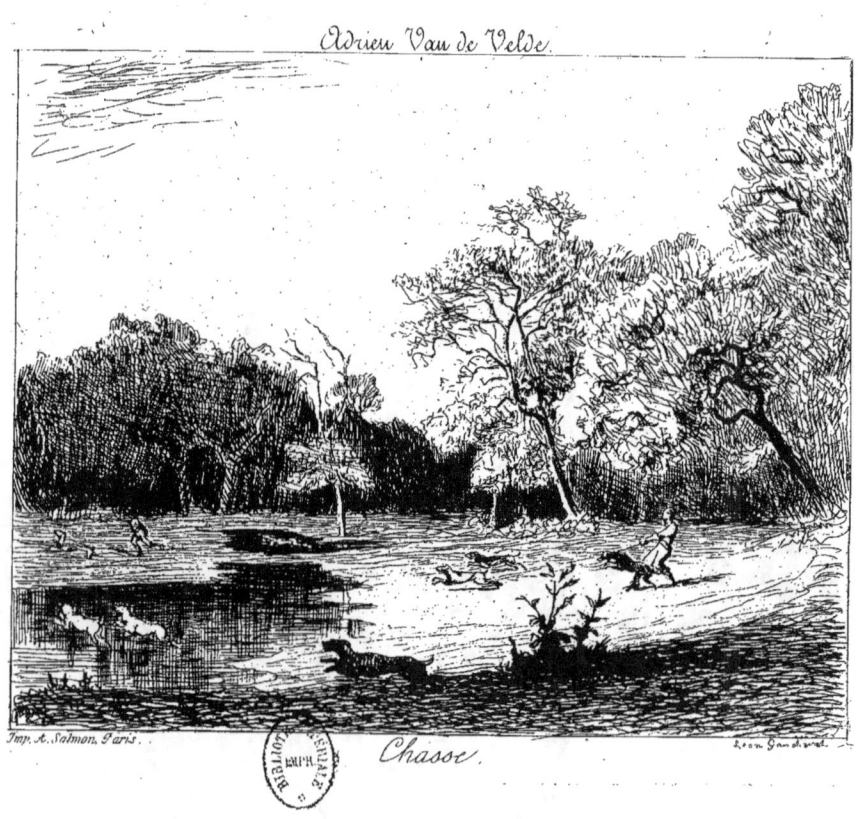

Chasse.

VAN DE VELDE (Adrien)

36. — Chasse sous bois.

Dans une antique forêt dont les cimes se profilent sur un ciel bleu, des chasseurs apparaissent dans une clairière marécageuse & poursuivent un cerf & une biche. Au milieu d'une mare trois chiens s'élancent, deux autres suivent sur des terrains verts éclairés par un rayon de soleil. Un valet retient un limier par la corde. Puis se présentent sous bois six cavaliers, quatre chasseurs à pied & des chiens qui sautent par-dessus des fougères & des buissons. Au milieu, un arbre éclairé par le soleil, dont la tête est dépouillée; à droite, des chênes penchés; à gauche, l'épaisseur d'une futaie profonde.

Superbe peinture.

Ce tableau est considéré comme une des œuvres les plus admirables d'Adrien Van de

Velde, & parmi ses rares productions il est une rareté lui-même.

Signé à droite, en bas, A. V. VELDE, F[t], 1666.

Toile. — H. 66 c.; L. 80 c.

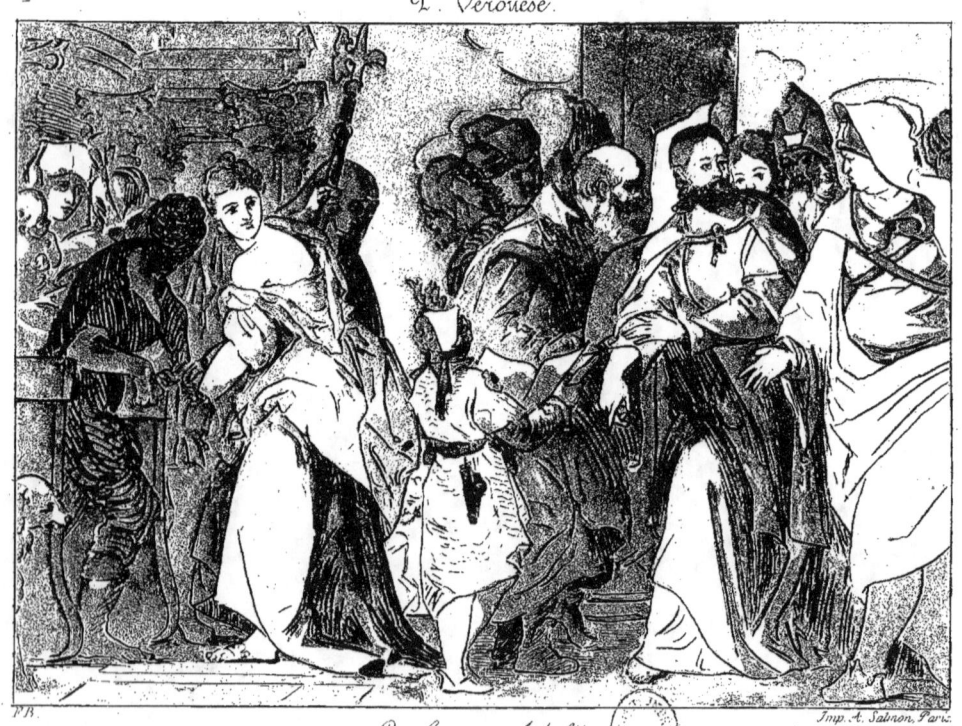

P. Veronèse.

La femme Adultère.

VÉRONÈSE (Paolo-Caliari)

37. — La Femme adultère.

Sous le portique d'un monument à colonnes corinthiennes on voit Jésus entouré des docteurs, leur montrant de la main droite les mots qu'il vient d'écrire sur la dalle. Un gros homme ventru, couvert d'un manteau à capuche jaune & d'un justaucorps violet, regarde le Christ avec étonnement en étendant la main droite. Un vieillard à barbe, dont on ne voit que la figure de face, est coiffé d'un bonnet vert avec inscription hébraïque ; une tête de femme se voit entre ce dernier & le Christ ; à la gauche de Jésus, un autre vieillard, chauve & barbu, cherche à lire à l'aide de lunettes un papier hébreu qu'il déroule de ses deux mains ; il est couvert d'un surplis violacé & d'une robe verte. Près de lui, un enfant vu de dos tient un livre ouvert ; il est vêtu d'une robe blanche à raies grises & d'une ceinture de laquelle pend une

écritoire & un stylet pour écrire. Sur sa tête, inscription hébraïque. Derrière lui, les têtes de deux hommes en turban. A gauche, la femme adultère vêtue d'une robe jaune & d'un jupon blanc; son épaule gauche est nue; elle tourne sa tête blonde de face; un homme lui tient les mains liées avec une corde. Au second plan, une mère, coiffée d'un turban, porte son enfant près d'un soldat, tenant une hallebarde, & dont on voit le casque, le haut du visage & le vêtement vert; ses bottes sont couleur orange. Près de la femme adultère apparaît une autre femme couverte d'un voile bleu. Au fond, ciel bleu, nuages gris & colonnes de marbre.

Toile. — H. 155 c.; L. 206 c.

VERNET (Joseph)

38. — Naufrage.

Sur un rocher battu par les vagues deux hommes nus retirent une femme de la mer en la hissant avec une corde ; un homme placé en bas, sur un rocher, lui tient les jambes ; plus haut, un marin & une femme vêtue de rouge montrent un navire à trois mâts, sous pavillon hollandais, qui vient se briser contre le rocher. La proue sculptée porte le nom de Wool. A droite, deux marins tirent une corde amarrée au vaisseau qui sombre. A côté d'eux, une foule de figures au troisième plan occupées au sauvetage. A gauche, une barque dont on ne voit que l'avant est montée par des rameurs qui cherchent à atterrir ; l'arrière de la barque est cachée par le repli d'une vague. Un homme nu, vu de dos, sur un tonneau au premier plan. Au fond, un cutter à mi-cape tire le canon ; plus

loin des silhouettes de navires & une forteresse éclairée par une éclaircie de soleil. Le ciel tempêtueux laisse transpercer des rayons lumineux.

Signé à droite, en bas, J. VERNET, 1761.

Toile. — H. 100 c.; L. 133 c.

VERNET (Joseph)

39. — Tempête.

Un navire à trois mâts vient se heurter sur un roc près du rivage de la mer. Quatre marins tirent une corde attachée au vaisseau. Près d'eux on voit deux femmes dans l'attitude du désespoir. Sur le premier plan, un homme va jeter un cordage de secours. Sur le second plan, à droite, trois hommes viennent de retirer de l'eau le corps d'une femme; plus loin, trois hommes sauvent des bagages. On voit, à droite, un roc élevé surmonté d'un château fort à tour carrée & à tour ronde; un chemin y conduit, il est rempli de curieux; plus bas, cinq figures descendent d'un rocher pour aller au secours. A gauche, une barque conduite par un pilote à casaque rouge & par quatre rameurs qui ont donné refuge à trois naufragés; au fond, un trois-mâts se prépare à jeter l'ancre, toutes ses

voiles carguées, excepté la misaine; au fond, à droite, petite barque sous des roches boisées & un château bâti au pied d'un cap éclairé par le soleil. Nuages orageux qui laissent entrevoir un peu de ciel.

Signé à droite, J. VERNET, *fecit 1754.*

Toile. — H. 88 c.; L. 137 c.

VERNET (Joseph)

40. — La Pêche.

Près d'une rivière formée par de hautes cascades qui se pressent sous les arcades d'un aqueduc, vu au dernier plan, des pêcheurs étendent leurs filets sur une éminence & les pendent à un vieil arbre tordu qui se silhouette sur le ciel; un autre pêcheur sur une barque se pousse au large en s'appuyant sur le rivage. Derrière ce groupe on voit sur une terre élevée une route percée dans le roc qui conduit à un château crénelé, composé d'une tour carrée & de deux tours rondes. Derrière encore une montagne aride projette des reflets roses aux rayons d'un soleil couchant. A gauche, un pêcheur debout tient un filet ; sur le bord de l'eau trois paniers à pêche; deux femmes sont tout près & un homme cherche à en

embrasser une. Au fond, près des cascades, un ancien barrage avec une vieille tour ronde près de laquelle se voient de nombreux personnages. A gauche encore, au fond, fabriques & tour carrée sur ces rochers ; derrière, pays boisé au pied de la haute montagne.

Signé à droite, J. VERNET, 1774.

Toile. — H. 83 c. ; L. 135 c.

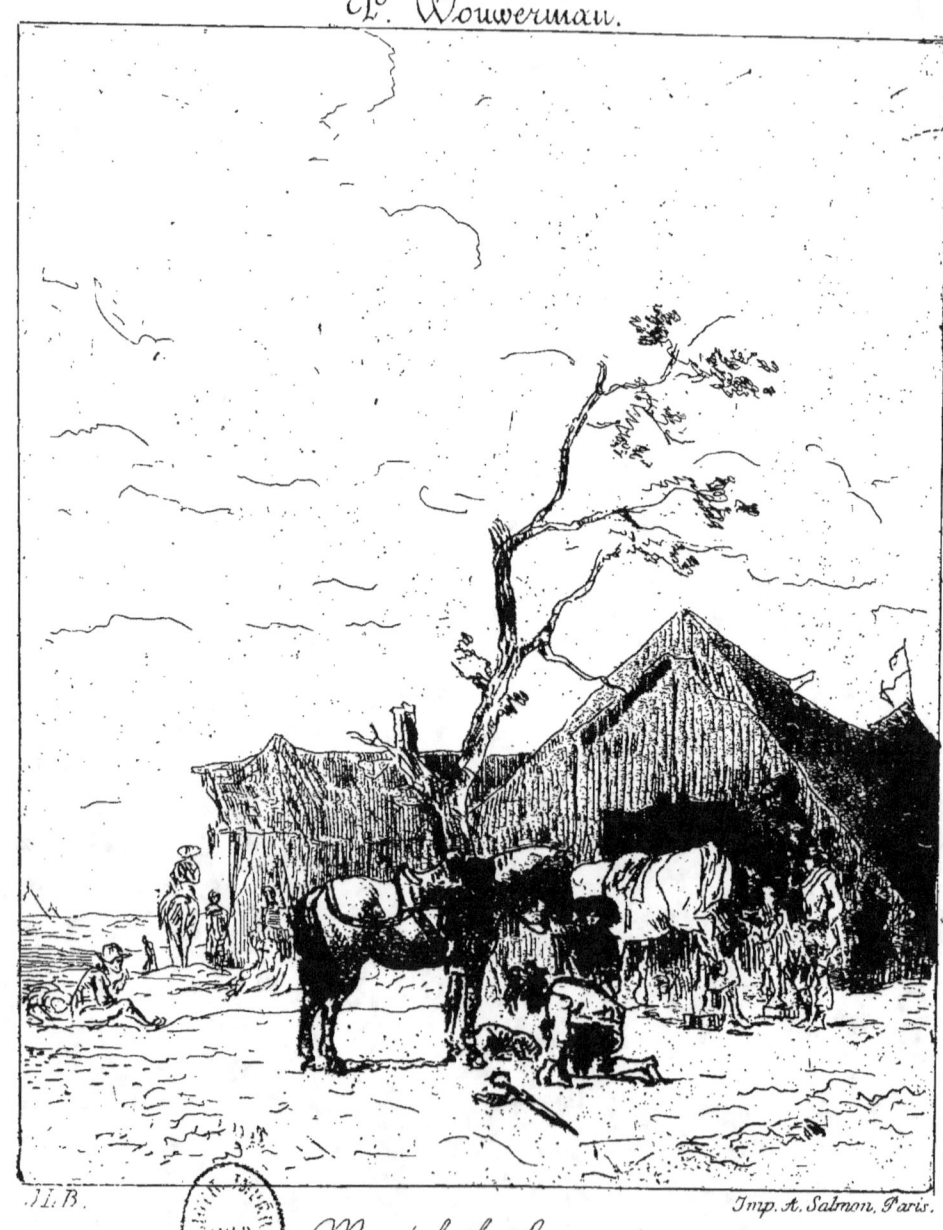

WOUWERMAN (Philippe)

41. — La Curée.

Dans une plaine découverte, des chasseurs & des dames ont fait halte. Au milieu un homme à cheval présente aux chiens, au bout d'un bâton, les entrailles d'un jeune cerf qu'un valet vient d'éventrer à terre ; un chasseur vu de dos sonne de l'oliphant près d'un groupe de cavaliers qui se pressent autour de deux dames ; un valet derrière eux tient une gourde ; à gauche trois chevaux sellés sont tenus par deux hommes sous l'ombre d'un bouquet d'arbres. Groupe de chiens se précipitant sur les dépouilles du cerf. Au premier plan ustensiles de chasse & gibier ; paysage au milieu duquel on voit des cours d'eau rapides, un village & des montagnes bleues.

Signé à gauche, PH. WOUWERMAN.

Toile. — H. 34 c.; L. 46 c.

WOUWERMAN (Philippe)

42. — Le Maréchal ferrant.

Ce tableau, très-clair dans son effet, & admirablement peint, est connu de tous les amateurs. Il est une des peintures les plus réussies du maître.

A fait partie du cabinet Choiseul & a été gravé.

Des cavaliers près d'un campement militaire, dont on voit les tentes, sont occupés à faire ferrer leurs chevaux. Un officier à casaque jaune & à grand chapeau, près d'un cheval gris à selle rouge, a déposé son épée & attache ses éperons. Au second plan un maréchal ferrant, coiffé d'un bonnet rouge, ferre un cheval blanc devant un officier & un homme en manteau noir; une vieille femme assise, vue de dos, tient un enfant; un arbre dépouillé de ses branches est au milieu du tableau, près du campement. A gauche un soldat assis est

occupé à manger, un autre dort; plus loin un soldat à cheval, près d'une femme debout, & deux soldats assis, qui boivent à l'ouverture d'une tente. Ciel bleu couvert de nuages ocrés.

Signé à droite, en bas, PH. WOUWERMAN.

Bois. — L. 49 c. ; H. 41 c.

WYNANTS (Jean)

43. — Combat près d'une lisière de bois.

Sur la lisière d'un bois, dans un chemin, deux cavaliers sont attaqués par quatre soldats, dont deux déchargent leurs fusils sur un cavalier qui riposte d'un coup de pistolet. Un autre homme, vêtu de rouge, s'apprête à l'attaquer de sa lance; un cavalier fuit au second plan. Deux voyageurs à pied se sauvent; l'un laisse tomber son bagage & son bâton, le second, précédé de son chien, gagne la campagne. Des arbres élevés se silhouettent sur le ciel bleu à nuages gris amoncelés. Au fond coup de soleil sur un pâturage, des bois, village & montagnes.

Signé à droite, en bas.

J. WYNANTS, 1665.

Bois. — H. 34 c.; L. 46 c.

www.ingramcontent.com/pod-product-compliance
Lightning Source LLC
Chambersburg PA
CBHW071543220526
45469CB00003B/900